历代小楷名品精选系列

◎云平 主编 ◎秦鸿伟 编

明代小楷精选

沈度 祝允明 文徵明

中原出版传媒集团
中原传媒股份公司
河南美术出版社
·郑州·

图书在版编目（CIP）数据

明代小楷精选.沈度　祝允明　文徵明/云平主编；秦鸿伟编
. — 郑州:河南美术出版社,2022.1
（历代小楷名品精选系列）
ISBN 978-7-5401-5305-2

Ⅰ.①明… Ⅱ.①云…②秦… Ⅲ.①楷书—法帖—中国—明代 Ⅳ.① J292.26

中国版本图书馆 CIP 数据核字 (2020) 第 256775 号

历代小楷名品精选系列

明代小楷精选 沈度　祝允明　文徵明

云平　主编　　　秦鸿伟　编

出 版 人　李　勇
策　　划　陈　宁
责任编辑　白立献　赵　帅
责任校对　裴阳月
封面设计　吴　超
出版发行　河南美术出版社
地　　址　郑州市郑东新区祥盛街 27 号　邮政编码：450000
电　　话　0371-65727637
印　　刷　河南瑞之光印刷股份有限公司
开　　本　889 毫米 ×1194 毫米　1/16
印　　张　9
字　　数　225 千字
版　　次　2022 年 1 月第 1 版
　　　　　2022 年 1 月第 1 次印刷
书　　号　ISBN 978-7-5401-5305-2
定　　价　76.00 元

目录

2008年，河南美术出版社推出《历代小楷精选》一书，我有幸应编辑之约为此书作文。是书出版后，得到了广大读者的广泛好评，至今已再版多次。河南美术出版社在此书的基础上，再次对魏晋至民国年间具有代表性的小楷书法作品进行梳理，编辑出版了《历代小楷名品精选》丛书。

所谓小楷，是相对于中楷、大楷而言的。在三者没有区分之前，小楷在书法的演变过程中所起的作用是很大的。我们从小楷的初创、发展、应用和升华几个阶段来看，小楷不仅承载着从隶书向楷书法度化的过渡转换，而且还是汉字延续的纽带，成为一种艺术性和实用性并存，同时又独立于其他书体的表现形式。因此，我们有必要再对小楷产生、发展的过程做简要的介绍。

千余年来，小楷的发展，一直有着一条非常清晰的脉络。它由三国时期魏国的钟繇所创，钟繇将当时通行的汉隶以及随后出现的章草进行整理，逐渐形成一种以结构扁方、笔画多去隶意为特征的新书体。如其代表作《宣示表》《荐季直表》就运用了这种新书体。这种书体的出现实现了隶书向楷书形体化的演变，对楷书的形成发展以及向法度化转变具有重大的历史意义。因此，钟繇也被后世誉为楷书的『鼻祖』。继承和发扬钟繇书风的是王羲之、王献之父子，其中王羲之的贡献最大。他取法于钟，而又别开生面。其主要贡献是使小楷的表现力更加丰富，在格调平和简静与天姿丽质之中，又流露出一种自然雅逸的气息，如《黄庭经》等。而王献之的小楷

成就和影响虽不及其父，但也另辟蹊径，创造出了英俊豪迈的小楷新风格，如《洛神赋十三行》等。我们可以这样说，王

羲之、王献之父子是钟繇小楷向成熟化发展的推动者。他们把小楷书法艺术推向了新的高度，因此小楷书法进入了广泛的应用阶段。

不论是继承还是创新，基本上都无出其右。进入南北朝以后，随着魏碑和写经体的出现，小楷书法虽延续千余年，但

此时，大量的墓志铭、造像题记的出现促进了楷书的进一步发展和完善。前者不仅数量大，而且质量高，风格多样，各具

特色。最重要的是，这个时期已开始把魏晋小楷逐渐放大，出现多元化的表现形态。可以这样说，南北朝时期是小楷与中

楷、大楷的分水岭。自此以后，小楷作为一种独立的艺术形式一直发展到现在。公元618年，唐王朝建立，随着政治、经济、

文化的发展，书法艺术也进入了前所未有的鼎盛时期。最为突出的表现在中楷、大楷方面。由于初唐欧阳询、虞世南的出现，

楷书的法度更加完备，成为主流书体，楷书艺术也因此达到了新的高度。与此同时，小楷书法渐显式微，除钟绍京《灵飞

经》影响较大外，其他小楷多见于唐人写经或唐人墓志之中。自唐之后，小楷逐渐成为应用书体，一直到元代赵孟頫的出

现才使其焕发新的活力。元代赵孟頫作为『二王』书法继承者，一生倡导恢复『二王』古法，并在楷、行诸体方面身体力行，

写出了不同于唐宋时期的新面貌，其小楷代表作《汲黯传》，取法『二王』而又兼备唐人遗韵，为世人所推崇。

真正使小楷书法艺术升华的时期为明、清两代。这两个朝代，由于科举制度的需要，小楷不仅是学子的应试字体，同

时也是书法家们表现个性和风格的主要载体。比如明代的王宠、文徵明、黄道周等，不仅将行草书写得神完气足，个性独具，

而且其书写的小楷也不让前人，既有古风，又具个人追求。再如明清之际的傅山，行草书似疾风骏马，驰骋千里，表现出

高超的驾驭毛笔的能力，其小楷也写得趣意盎然，韵味十足。这一阶段的小楷无论在风格上还是在表现方法上，都是自魏

晋之后，小楷书法进入的一个新的高度。他们或在用笔上，或在结体上，或在体势上，各尽所能，推陈出新，对后世影响深远。虽然晚清至民国时期的小楷风格多样，书家辈出，但其影响未能超越前贤。尽管如此，民国时期的小楷在中国书法历史的长河中，也应占有一席之地。

对书法而言，这套丛书有着非常重要的参考价值。作为书法初学者，从中可以窥视到千余年来小楷的流变，选择自己喜欢的范本进行学习，逐步进入小楷书法艺术的殿堂，探索其中的奥妙。作为研究者，这套丛书收集资料之全面，也是以往其他同类出版物中所不多见的。从中我们可以对比分析出各个时期小楷的书风面貌、变化脉络以及时代特征，尤其是明清时代的小楷书法，对我们今天的小楷创作而言，有着十分重要的启发作用，不仅为我们提供了由师法到创新的路径，而且我们可以从中寻绎出艺术的规律和展示个性的方法。《历代小楷名品精选》的出版定会在读者中产生较大的反响，我期待着。

云平于得水居

2021年8月

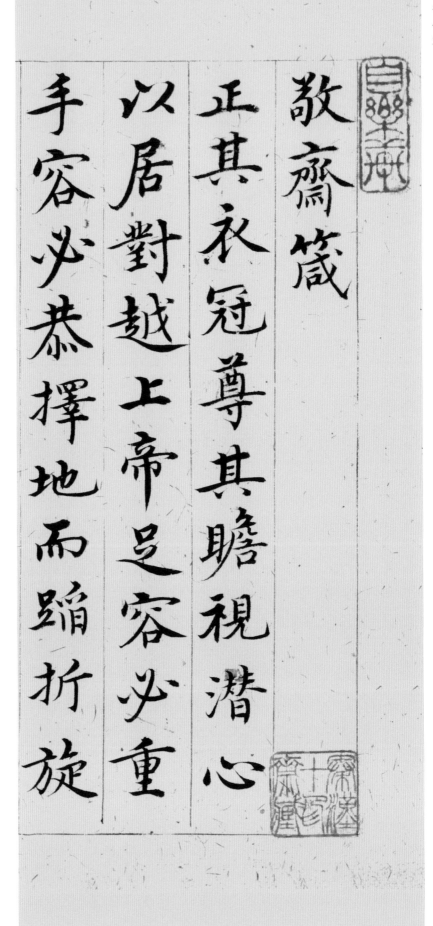

敬斋箴　正其衣冠，尊其瞻视，；潜心以居，对越上帝。足容必重，手容必恭，；择地而蹈，折旋

敬齋箴

正其衣冠尊其瞻視潛心

以居對越上帝足容必重

手容必恭擇地而蹈折旋

蟻封出門如賓承事如祭

戰戰兢兢罔敢或易守口

如缾防意如城洞洞屬屬

無敢或輕不東以西不南

以北當事而存靡它其適

弗貳以二弗參以三惟心
惟一萬變是監從事於斯
是日持敬動靜無違表裏
交正須臾有間私欲萬端
不火而熱不冰而寒毫釐

弗貳以二，弗參以三；惟心惟一，万变是监。从事於斯，是日持敬；动静无违，表里交正。须臾有间，私欲万端；不火而热，不冰而寒。毫厘

有差天壤易霪三綱既淪

九法亦斁於乎小子念哉

敬哉墨卿司戒敢告靈臺

永樂十六年仲冬至日

翰林學士雲間沈度書

有差，天壤易处；三纲既沦，九法亦致。於乎小子，念哉敬哉；墨卿司戒，敢告灵台。永乐十六年仲冬至日，翰林学士云间沈度书。

千字文

天地玄黄宇宙洪荒日月盈昃辰

宿列張寒来暑往秋收冬藏閏餘

成歲律呂調陽雲騰致雨露結為

霜金生麗水玉出崑岡劍號巨闕

千字文　天地玄黄，宇宙洪荒。日月盈昃，辰宿列张。寒来暑往，秋收冬藏。闰余成岁，律吕调阳。云腾致雨，露结为霜。金生丽水，玉出昆冈。剑号巨阙，

珠稱夜光果珍李柰菜重芥薑
海鹹河淡鱗潛羽翔龍師火帝鳥
官人皇始制文字乃服衣裳推位
讓國有虞陶唐弔民伐罪周發殷
湯坐朝問道垂拱平章愛育黎

珠称夜光。果珍李柰，菜重芥姜。海咸河淡，鳞潜羽翔。龙师火帝，鸟官人皇。始制文字，乃服衣裳。推位让国，有虞陶唐。吊民伐罪，周发殷汤。坐朝问道，垂拱平章。爱育黎

首臣伏戎羌遐迩壹體率賓歸
王鳴鳳在樹白駒食場化被草木
賴及萬方蓋此身髮四大五常恭
惟鞠養豈敢毀傷女慕貞潔男效
才良知過必改得能莫忘罔談彼短

首，臣伏戎羌。遐迩壹体，率宾归王。鸣凤在树，白驹食场。化被草木，赖及万方。盖此身发，四大五常。恭惟鞠养，岂敢毁伤。女慕贞洁，男效才良。知过必改，得能莫忘。罔谈彼短，

靡恃己長信使可覆器欲難量墨

悲絲染詩讚羔羊景行維賢克

念作聖德建名立形端表正空谷

傳聲虛堂習聽禍因惡積福緣

善慶尺璧非寶寸陰是競資父

靡恃己长。信使可覆，器欲难量。墨悲丝染，诗赞羔羊。景行维贤，克念作圣。德建名立，形端表正。空谷

传声，虚堂习听。祸因恶积，福缘善庆。尺璧非宝，寸阴是竞。资父

事君曰嚴與敬孝當竭力忠則
盡命臨深履薄夙興溫清似蘭
斯馨如松之盛川流不息淵澄取
暎容止若思言辭安定篤初誠美
慎終宜令榮業所基籍甚無竟

事君，曰严与敬。孝当竭力，忠则尽命。临深履薄，夙兴温清。似兰斯馨，如松之盛。川流不息，渊澄取映。容止若思，言辞安定。笃初诚美，慎终宜令。荣业所基，籍甚无竟。

學優登仕攝職從政存以甘棠去
而益詠樂殊貴賤禮別尊卑上
和下睦夫唱婦隨外受傅訓入奉
毋儀諸姑伯叔猶子比兒孔懷兄
弟同氣連枝交友投分切磨箴規

学优登仕，摄职从政。存以甘棠，去而益咏。乐殊贵贱，礼别尊卑。上和下睦，夫唱妇随。外受傅训，入奉母仪。诸姑伯叔，犹子比儿。孔怀兄弟，同气连枝。交友投分，切磨箴规。

仁慈隐恻，造次弗离。节义廉退，颠沛匪亏。性静情逸，心动神疲。守真志满，逐物意移。坚持雅操，好爵自縻。都邑华夏，东西二京。背芒面洛，浮渭据泾。宫殿磐郁，楼观飞

仁慈隐恻造次弗离節義廉退顛
沛匪虧性静情逸心動神疲守真
志滿逐物意移堅持雅操好爵自
縻都邑華夏東西二京背芒面
洛浮渭據泾宮殿磐鬱樓觀飛

14

驚圖寫禽獸畫綵仙靈丙舍傍

啓甲帳對楹肆筵設席鼓瑟吹

笙陞階納陛弁轉疑星右通廣內

左達承明既集墳典亦聚群英杜

稾鐘隸漆書壁經府羅將相路俠

槐卿戶封八縣家給千兵高冠陪
輦驅轂振纓世祿侈富車駕肥
輕策功茂實勒碑刻銘磻溪伊尹
佐時阿衡奄宅曲阜微旦孰營
桓公匡合濟弱扶傾綺迴漢惠說

槐卿。户封八县，家给千兵。高冠陪辇，驱毂振缨。世禄侈富，车驾肥轻。策功茂实，勒碑刻铭。磻溪伊尹，

佐时阿衡。奄宅曲阜，微旦孰营。桓公匡合，济弱扶倾。绮回汉惠，说

感武丁俊乂密勿　士寔宁晋楚

更霸赵魏困横假途灭虢践土会

盟何遵约法韩弊烦刑起翦颇牧

用军最精宣威沙漠驰誉丹青

九州禹迹百郡秦并岳宗恒岱

感武丁。俊乂密勿，多士寔宁。晋楚更霸，赵魏困横。假途灭虢，践土会盟。何遵约法，韩弊烦刑。起翦颇牧，用军最精。宣威沙漠，驰誉丹青。九州禹迹，百郡秦并。岳宗恒岱，

禪主云亭雁門紫塞雞田赤城

昆池碣石鉅野洞庭曠遠綿邈巖岫杳冥

岫杳冥治本于農務茲稼穡俶載

南畝我藝黍稷稅熟貢新勸賞黜陟

陟孟軻敦素史魚秉直庶幾中

禅主云亭。雁门紫塞，鸡田赤城。昆池碣石，钜野洞庭。旷远绵邈，岩岫杳冥。治本于农，务兹稼穑。俶载南亩，我艺黍稷。税熟贡新，劝赏黜陟。孟轲敦素，史鱼秉直。庶几中

庸勞謙謹勅聆音察理鑑貌辨
色貽厥嘉猷勉其祗植省躬譏
誡寵增抗極殆辱近恥林皋幸
即兩疏見機解組誰逼索居閑
處沉默寂寥求古尋論散慮逍

庸，劳谦谨敕。聆音察理，鉴貌辨色。贻厥嘉猷，勉其祗植。省躬讥诫，宠增抗极。殆辱近耻，林皋幸即。
两疏见机，解组谁逼。索居闲处，沉默寂寥。求古寻论，散虑逍

遥。欣奏累遣謝歡招渠荷的
廙園莽抽條枇杷晚翠梧桐蚤凋
彫陳根委翳落葉飄颻遊鵾獨
運凌摩絳霄耽讀翫市寓目囊
箱易輶攸畏屬耳垣墻具膳餐

遥。欣奏累遣，戚谢欢招。渠荷的历，园莽抽条。枇杷晚翠，梧桐蚤凋。陈根委翳，落叶飘飘。游鹍独运，凌摩绛霄。耽读玩市，寓目囊箱。易辎攸畏，属耳垣墙。具膳餐

飯適口充腸飽飫享宰飢厭糟
糠親戚故舊老少異粮妾御績紡
侍巾帷房紈扇員潔銀燭煒煌晝
眠夕寐藍筍象床絃歌酒讌接
杯舉觴矯手頓足悅豫且康嫡後

饭，适口充肠。饱饫享宰，饥厌糟糠。亲戚故旧，老少异粮。妾御绩纺，侍巾帷房。纨扇员洁，银烛炜煌。昼眠夕寐，蓝笋象床。弦歌酒宴，接杯举觞。矫手顿足，悦豫且康。嫡后

嗣續祭祀蒸嘗稽顙再拜悚懼
恐惶牋牒簡要顧答審詳骸垢想
浴執熱願凉驢騾犢特駭躍超
驤誅斬賊盜捕獲叛亡布射遼
丸嵇琴阮嘯恬筆倫紙鈞巧任釣

嗣续，祭祀蒸尝。稽颡再拜，悚惧恐惶。笺牒简要，顾答审详。骸垢想浴，执热愿凉。驴骡犊特，骇跃超骧。诛斩贼盗，捕获叛亡。布射辽丸，嵇琴阮啸。恬笔伦纸，钧巧任钓。

釋紛利俗並皆佳妙毛施俶姿工
嚬妍笑年矢每催羲暉朗曜旋
璣懸斡晦魄環照指薪修祜永
綏吉劭矩步引領俯仰廊廟束帶
矜莊徘佪瞻眺孤陋寡聞愚蒙等

释纷利俗，并皆佳妙。毛施淑姿，工嚬妍笑。年矢每催，羲晖朗曜。旋玑悬斡，晦魄环照。指薪修祜，永绥吉劭。矩步引领，俯仰廊庙。束带矜庄，徘徊瞻眺。孤陋寡闻，愚蒙等

诮。谓语助者，焉哉乎也。

成化丙午仲夏九日，太原祝允明书。

諎謂語助者焉哉乎也

成化丙午仲夏九日

太原祝允明書

24

孝女曹娥碑

孝女曹娥者上虞曹盱之女也其先

與周同禮末胄荒流爰来適居盱能

撫節安歌婆娑樂神以漢安二年

五月時迎伍君逆濤而上為水所淹

孝女曹娥碑　孝女曹娥者，上虞曹盱之女也。其先与周同祖，末胄荒流，爰来适居。盱能抚节安歌，婆娑乐神。以汉安二年五月，时迎伍君。逆涛而上，为水所淹，

不得其尸。时娥年十四，号慕思盱，哀吟泽畔，旬有七日，遂自投江死，经五日抱父尸出。以汉安迄于元嘉元年青龙在辛卯，莫之有表。度尚设祭之诔之，辞曰：

不得其尸時娥年十四號慕思盱哀
吟澤畔旬有七日遂自投江死経五
日抱父屍出以漢安迄于元嘉元年
青龍在辛夘莫之有表度尚設祭之
誄之辭曰

伊惟孝女曄曄之姿偏其返而令
色孔儀窈窕淑女巧笑倩兮宜其家
室在洽之陽待禮未施嗟喪蒼
伊何無父孰怙訴神告哀赴江永
旐視死如歸是以眇然輕絕投入

伊惟孝女，曄曄之姿。偏其返而，令色孔仪。窈窕淑女，巧笑倩兮。宜其家室，在洽之阳。待礼未施，嗟丧
苍伊何？无父孰怙！诉神告哀，赴江永号，视死如归。是以眇然轻绝，投入

沙泥。翩翩孝女，乍沉乍浮。或泊洲屿，或在中流。或趋湍濑，或还波涛。千夫失声，悼痛万余。观者填道，云集路衢。流泪掩涕，惊动国都。是以哀姜哭市，杞崩城隅。或有克面引

沙泥翩翩孝女乍沉乍浮或泊洲屿或在中深或趋湍濑或还波涛千夫共聲悼痛萬餘觀者填道雲集路衢深淚掩涕驚慟國都是以衰姜笑市杞崩城隅或有尅面引

鏡劈耳用刀坐臺待水抱樹而燒

於孝女德茂此傳何者大國防禮

自脩豈況庶賤露屋草茅不扶自

直不鏤而雕越梁過宋比之有殊

哀此貞厲千載不渝鳴呼哀哉亂

镜，劈耳用刀。坐台待水，抱树而烧。於孝女，德茂此传。何者大国，防礼自修。岂况庶贱，露屋草茅。不扶自直，不镂自雕。越梁过宋，比之有殊。哀此贞厉，千载不渝。呜呼哀哉！乱

曰：

铭勒金石，质之乾坤。岁数历祀，丘墓起坟。光于后土，显照天人。生贱死贵，义之利门。何怅华落，雕零早分。葩艳窈窕，水世配神。若尧二

曰：名勒金石，质之乾坤。岁数历祀，丘墓起坟。光于后土，显照天人。生贱死贵，义之利门。何怅华落，雕零早分。葩艳窈窕，水世配神。若尧二

女為相夫人時效彷彿以招後

昆

漢議郎蔡雍聞之來觀疫闇手

摸其文而讀之雍題文云

黄絹幼婦外孫韲臼又云

女，为相夫人。时效仿佛，以招后昆。

汉议郎蔡雍闻之来观，夜暗，手摸其文而读之，雍题文云『黄绢幼妇。』外孙韲臼又云：

三百年後碑冢當隳江中當隳不
隳逢王匡昇平二年八月十五日記之

「三百年后碑冢当隳江中。」当隳不隳，逢王匡。升平二年八月十五日记之。

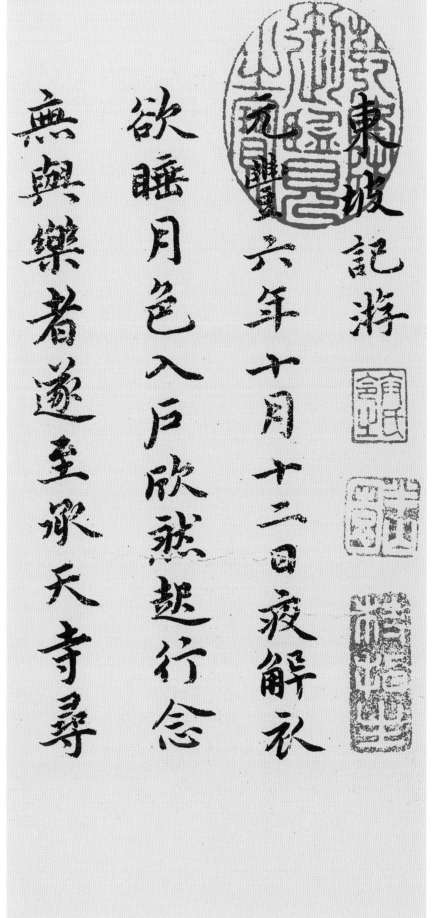

东坡记游　元丰六年十月十二日夜，解衣欲睡，月色入户，欣然起行。念无与乐者，遂至承天寺寻

張懷民亦未寢相與步於

中庭下如積水空明水中藻

荇交橫蓋竹柏影

月何豪無竹但少閑人如吾兩

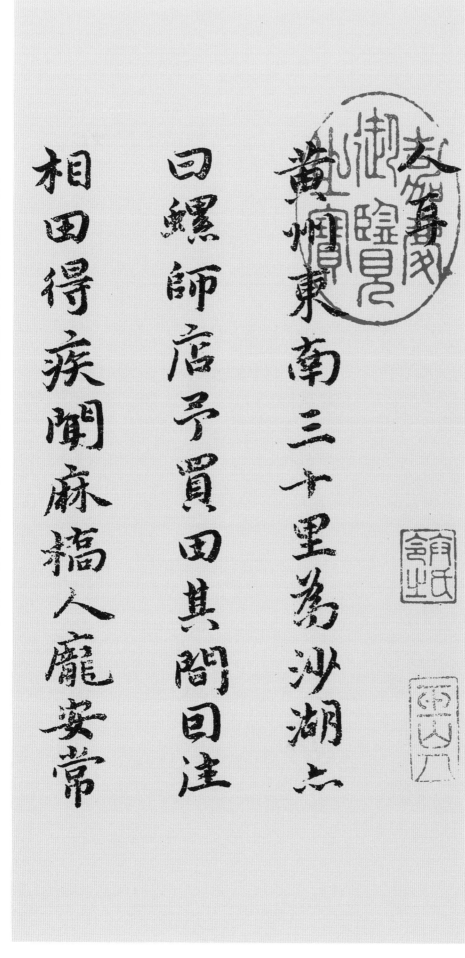

黄州东
南三十里为沙湖六
曰螺师店予买田其间曰适
相田得疾闻麻桥人庞安常

人耳。

黄州东南三十里为沙湖，亦曰螺师店。予买田其间，因往相田得疾。闻麻桥人庞安常

善醫而聾，遂往求療。安常雖聾，而穎悟絕人，以紙畫地字，不數字，輒深了人意。余戲之曰：『余以手為口，君以眼為耳，皆

善醫而聾遂往求療安常

雖聾而穎悟絕人以紙畫地

字不數字輒深了人意余戲之

曰余以手為口君以眼為耳皆

一時異人也疾愈與之同遊清
泉寺、在蘄水郭門外二里許
有王逸少洗筆泉水極甘下
臨蘭溪、水西流余作歌云山

一时异人也。』疾愈，与之同游清泉寺。寺在蘄水郭门外二里许，有王逸少洗笔泉，水极甘，下临兰溪，溪水西流。余作歌云：『山

下蘭芽短浸溪松間沙路淨
無泥蕭蕭暮雨子規啼誰道
人生無再少君看流水尚能
西休將白髮唱黃鷄是日劇

下兰芽短浸溪，松间沙路净无泥，萧萧暮雨子规啼。谁道人生无再少，君看流水尚能西，休将白发唱黄鸡。」

是日，剧

饮而归。

绍圣元年十月十二日，与幼子过游白水佛迹院。浴於汤池，热甚，其源殆可熟物。循山而

茲甚其源殆可熟物循山而

過遊白水佛迹院浴於湯池

紹聖元年十月十二日與幼子

飲而歸

39

东，少北，有悬水百仞。山八九折，折处辄为潭，深者磓石五丈不得其所止。雪溅雷怒，可喜可畏。水崖有巨人迹数十，所谓佛

東少北有懸水百仞山八九折

折處輒為潭深者磓石五丈

不得其所止雪濺雷怒可喜

畏水崖有巨人迹數十所謂佛

迹也暮歸倒行觀山燒火甚俛

仰度數谷至江山月出擊汰

中掬弄珠璧到家二鼓復與

過飲酒食餘甘煮菜顧影頹

迹也。暮归倒行，观山烧火，甚俯仰，度数谷。至江，山月出，击汰中，掬弄珠璧。到家二鼓，复与过饮酒，食余甘煮菜，顾影颓

然，不复甚寐，书以付过。　仆初入庐山，山谷奇秀，平生所未见，殆应接不暇，遂发意不欲作诗。已而见山中僧俗，皆云：

然不復甚寐書以付過

僕初入廬山、谷奇秀平生所

未見殆應接不暇遂發意不

欲作詩已而見山中僧俗皆云

藕子瞻来矣不覺一絶云芒鞵

青竹杖自挂百錢遊可怪深山

裏人識故侯既自哂前言之

謬復作兩絶云青山若無素

『苏子瞻来矣！』不觉一绝云：『芒鞋青竹杖，自挂百钱游。可怪深山里，人人识故侯。』既自哂前言之谬，
复作两绝云：『青山若无素，

偃蹇不相親要識廬山面他

年是故人又云自昔憶勝賞

初遊杳靄間如今不是夢真

個是廬山是日有以陳令舉

偃蹇不相亲。要识庐山面，他年是故人。』又云：『自昔忆胜赏，初游杳霭间。如今不是梦，真个是庐山。』

是日，有以陈令举

44

廬山記見寄者且行且讀見

其中云徐凝李白之詩不覺

失笑旋入開先寺主僧求詩

因作一絕云帝遣銀河一派来

《庐山记》见寄者。且行且读，见其中云徐凝、李白之诗，不觉失笑。旋入开先寺，主僧求诗，因作一绝云：

『帝遣银河一派来

垂，古来惟有谪仙辞。飞流溅沫知多少，不与徐凝洗恶诗。」往来山南十余日，以为胜绝，不可胜谈。择其

尤者，莫如漱玉

乘古來惟有謫�槊辭飛流濺

沫知多少不與徐凝洗惡詩

注来山南十餘日以為勝絕不

可勝談撣其尤者莫如漱玉

亭三峽橋故作此二詩最後

與摠老同遊西林又作一絶云

橫看成嶺側成峰到處看

山了不同不識廬山真面目

亭、三峡桥，故作此二诗。最后与总老同游西林，又作一绝云：『横看成岭侧成峰，到处看山了不同。不识
庐山真面目，

只緣身在此山中廬山詩盡

扵此矣

余嘗寓居惠州嘉祐寺縱

步松風亭下足力疲乏思欲

就林止息望亭宇尚在木末

意謂是如何得到良久忽曰

此間有甚麼歇不得處由是

如挂鉤之魚忽得解脱若人悟

就林止息。望亭宇尚在木末，意谓是如何得到？良久，忽曰：「此间有甚么歇不得处？」由是如挂钩之鱼，忽得解脱。若人悟

此雖兵陣相接皷聲如雷霆

進則死敵退則死灋當甚

麼當也不妨熟歇

己卯上元余在儋耳有老書

书　此，虽兵阵相接，鼓声如雷霆，进则死敌，退则死法，当甚么时也不妨熟歇。

己卯上元，余在儋耳，有老

生數人來過回良月佳夜先

生猶一出乎予欣然從之步城

卤入僧舍歷小巷民夷襍操

屠酤紛然歸舍已三鼓矣舍

生数人来过，曰：『良月佳夜，先生能一出乎？』予欣然从之。步城西，入僧舍，历小巷，民夷杂揉，屠酤纷然。归舍已三鼓矣，舍

不知诲

中掩关熟寝，已再鼾矣。放杖而笑，孰为得失？问先生何笑？盖自笑也，然亦笑韩退之，钓鱼不得，更欲远去。

中掩關熟寢已再鼾矣放
杖而笑孰為得失問先生何
笑蓋自笑也然亦笑韓退之
釣魚不得更欲遠去不知誨

者未必得大魚也

在徐州時王子立子敏皆館

於官舍而蜀人張師厚来過

二王方年少吹洞簫飲酒杏

者，未必得大鱼也。

在徐州，时王子立、子敏皆馆於官舍，而蜀人张师厚来过。二王方年少，吹洞箫饮酒

杏

花下明年余謫黃州對月獨
飲嘗有詩云去年花落在徐
州對月酣歌美清夜今日黃
州見花發小院閉門風露下

盖憶與二王飲時也

黎錞字希聲治春秋有家

法歐陽文忠公喜之然為人

質木遲緩劉貢父戲之為

盖忆与二王饮时也。

黎錞，字希声，治《春秋》有家法，欧阳文忠公喜之。然为人质木迟缓，刘贡父戏之为

黎檬子以謂指其德不知果
木中真有是也 一日聽騎出
闈市人有唱是果鬻之者
大笑幾落馬今吾謫海南

『黎檬子』，以谓指其德，不知果木中真有是也。一日联骑出，闻市人有唱是果鬻之者，大笑，几落马。今吾谪海南，

所居有此霜實纍纍、然二君
皆入鬼錄坐念故友之風味
豈復可見劉固不泯於世者
黎六能文守道不苟隨者也

所居有此，霜实累累。然二君皆入鬼录。坐念故友之风味，岂复可见！刘固不泯于世者，黎亦能文守道不苟随者也。

昔爲鳳翔幕過長安見劉

原父留吾劇飲數日酒酣謂

吾曰昔陳季弼告陳元龍曰聞

遠近之論謂明府驕而自矜元

昔为凤翔幕，过长安，见刘原父，留吾剧饮数日。酒酣，谓吾曰：「昔陈季弼告陈元龙，曰：「闻远近之论，谓明府骄而自矜。」元

龍曰夫閨門雍睦有德吾

敬陳元方兄弟淵清玉潔有

禮有法吾敬華子魚清修疾

惡有識有義吾敬趙元達博

闻强记，奇逸卓荦，吾敬孔文举；雄姿杰出，有王霸之略，吾敬刘玄德。所敬如此，何骄之有？」固仰天太息。

闻强记奇逸卓荦吾敬孔文

举雄姿杰出有王霸之略吾敬

刘玄德所敬如此何骄之有

固仰天太息

癸酉八月十二日步月宿東禪寺

書此枝山祝允明

辛巳八月廿又二日王寵觀于清賢堂

癸酉八月十二日步月宿东禅寺书此，枝山祝允明。

辛巳八月廿又二日王宠观于清贤堂。

遠游二首

江之陽兮有嶼江之陰兮有陼朝而風兮

夕而雨望夫君兮眇何許春波兮悠々

日莫兮夷猶臨吾桂兮為楫搴吾蘭

远游二首　江之阳兮有屿，江之阴兮有陼，朝而风兮夕而雨，望夫君兮眇何许。春波兮悠悠，日莫兮夷犹。揽吾桂兮为楫，搴吾兰

兮为舟，悦舍恩兮凝睇，乘清风兮远游。远游兮上下，载行兮载舍。匪吾宝兮永怀，繫吾迟乎善贾。遵中流兮待君，将寄心於行云。行云远而不返，写吾怀兮阳春。

兮为舟。悦含思兮凝睇，乘清风兮远游。远游兮上下，载行兮载舍。匪吾宝兮永怀，繫吾迟乎善贾。遵中流

兮待君，将寄心於行云。行云远而不返，写吾怀兮阳春。

少年行

耽々惡少三輔兒自憐遇合為飲飛武皇
久事任亡賴翁忽轉日天為移娄酣一生
花酒夢不識君恩若為重時平弓矢在
虎草鞴服滿身无所用艷膚雙擁春鼠

《少年行》 耽耽恶少三辅儿，自怜遇合为饮飞。武皇久事任亡赖，翁忽转日天为移。娄酣一生花酒梦，不识君恩若为重。时平弓矢在虎革，鞴服满身无所用。艳肤双拥春风

前箏人曉日鳴朱絃花
解舞淫思雜亂含春妍
金斗為君起舞願君壽稍恐芳姿茶
耐寒以色承君詎幾久
江南曲

前，箏人曉日鳴朱絃。鳥解清歌花解舞，淫思杂乱含春妍。恼公小妓酌金斗，为君起舞愿君寿。只恐芳姿不
耐寒，以色承君讵几久。　《江南曲》

汀州三月春目断蘋花津涨闲越溪女
佳丽江南人解佩赠行客握琴酬使
拟古
君筐篚未云荐何须用采蘋
秋阳忽已晚客心凄以哀伊人眇何许

汀州三月春，目断蘋花津。幽闲越溪女，佳丽江南人。解佩赠行客，握琴酬使君。筐篚未云荐，何须用采蘋。
秋阳忽已晚，客心凄以哀。伊人眇何许，
《拟古》

似隔天一涯。悠悠巫山渚，望望阳云台。朝云一分散，月华几绯回。空持绸缪意，谁识淹留怀。庭草夕自绿，朱帘长不开。瑶席虚珊枕，金炉断余友。弦伤紫琼琴，何以宣沉哀。白雪不可穌，红颜为君

摧兆哉淫其色所惜年光頹輾轉不

得寐煩冤悵難裁

鄧攸論

昔者君子病夫名之不稱而尤病夫欲名之必

稱以不稱為病則其為善也必誠誠則全凡其外之

摧。非哉淫其色，所惜年光颓。辗转不得寐，烦冤怅难裁。《邓攸论》　昔者，君子病，夫名之不称，而尤，

病夫欲名之，必称以不称，为病则其为善也。必诚诚则全。凡其外之

所就莫非中之所安不虧此以完彼拂吾所安而徇

其名也乃若求名之念一主于中則雖有出倫之善

亦偽而已偽則忍忍則賊凡其所為唯名之趨雖

鎬揉揠助期必得焉雖有所虧損吾之真純者

有不暇顧噫君子寧沒沒於外不割割于內寧使

所就，莫非中之所安。不亏此以完彼，拂吾所安，而徇其名也。乃若求名之念，一主于中，则虽有出伦之善，亦伪而已。伪则忍，忍则贼，凡其所为唯名之趋。虽矫揉揠助，期必得焉。虽有所亏损吾之真纯者，有不暇顾。噫！君子宁没没於外，不割割於内。宁使

人之不我知，无宁使我天君之自欺也。邓攸弃子全侄，人称其悌。余独病其趋之过，而至于忍也。彼其所持，特欲全亲之嗣耳。兄子同气，吾之子抑同气，非邪。吾俱挈而遇难，安知吾子之独免於兄子邪？独取兄子而遇难，又安知其必免邪？不

幸不免是吾与贼均杀二子以绝吾親也昰吾有兄而無兄吾父母有子而無子也誠為孝弟而如是乎形之分而為指者十啮之則痛均人非病風丧心未有惜拇之残而忍于無名之割者也兄譬則拇也己譬則無名之指也謂割巳以全兄理乎

幸不免，是吾与贼均杀二子以绝吾亲也。是吾有兄而无兄，吾父母有子而无子也，诚为孝弟而如是乎。形之分而为，指者十啮之，则痛均人非病，风丧心未有惜拇之残，而忍于无名之割者也。兄譬则拇也，己譬则无名之指也，谓割己以全兄，理乎？

而况未必全乎此。余反复其事，而得其伪兄子之存，盖亦幸耳，而岂其功？与抑其弃子之后，妻遂不育，内妾得甥，因终不娶。观此又其忍心害理，而巧於取名，尤大彰明较著者也。於乎求名而得名，攸之自为计，则得矣。而亦何以解其亲之割其指之痛乎？

而况全乎此余反复其事而得其伪兄子之存

盖亦幸耳而岂其功与抑其弃子之後妻遂不

育内妾得甥因终不娶观此又其忍心害理而巧於

取名尤大彰明较著者也於乎求名而得名攸之自

为计则得矣而亦何以解其亲之割其指之痛乎

况其所谓名者以吾人中庸之道律之见其倒行逆施厚薄而薄厚难乎免於不孝之诛而又何所可称也我或谓先王之道既降世之视同气如涂人如仇雠者比此若攸犹为彼善于此是又不然人之於善不肯为特患其有为而不肯为者

73

一旦而悟则其为也必诚而全矣必有为而为则将无所不至而其弊可胜言也哉余非好辩惧后人之惑而重蹈其非故不得已而为此言若其它行之善则君子取之不以此掩彼也

夜坐记

一旦而悟，则其为也，必诚而全矣，必有为焉。而为则将无所不至，而其弊可胜言也哉。余非好辩，惧后人之惑而重蹈其非，故不得已而为此言。若其它行之，善则君子取之，不以此掩彼也。《夜坐记》

寒夜寝甚，甘夜分而寤，神度爽然。弗能复寐，乃被衣起坐，一镫荧然。相对案上书，数帙漫，取一编读之。读稍倦，置书束手危坐。时久，雨新霁，月色澹澹映窗户，四听阒然，益觉清耿。久之渐有所闻。闻风声撼竹木，号号呜使人起

特立不回之志，闻犬声狺狺，而若使人起闲邪御寇之志。闻小大鼓声，小者声薄而远，渊渊不绝起，幽忧不平之思。官鼓甚近，由三挝以至四至五，渐急，以趋晓。俄东北，声钟得雨霁，音极清越，与鼓间发闻之，又有待旦兴作之思，不能已焉。

余性喜疫坐每攤書鐙下反復之迫二更乃巳以為常然人喧未息而又心在文字間未嘗得外靜而内定如今夕者凡諸聲色蓋以靜宅得之故足以澄人之神情而發其志意如此且它時非無是聲色也非不接于人耳目中也然

余性喜夜坐，每摊书镫下反复之，迫二更，乃巳，以为常然。人喧未息，而又心在文字间，未尝得外静而内定，如今夕者，凡诸声色，盖以静定得之。故足以澄人之神情，而发其志意如此。且它时非无是声色也，非不接于人耳目中也。然

形为物役，而心辄随之。聪隐于铿訇，明隐於文华，是故物之益于人者，寡而损者，多有若今之声色，不异于彼。而一触耳目，犁然与我妙合。则其为铿訇文华者，未始不为吾进修之资。而物果不足役人也，已然声绝色泯。

而吾之

志沖然特存則所謂志者内乎外乎其有于物乎將因物以發乎是必有辨矣於乎吾於是而辨焉是而辨焉夜坐之力弘矣哉嗣當齋心孤坐于更長燭明之下因以托事物之理心體之妙以為修已應物之地將必有所得也作夜坐記

志，冲然特存，则所谓志者内乎，外乎其有于物乎？将因物以发乎，是必有辨矣。於乎，吾於是而辨焉。夜坐之，力弘矣哉。嗣当斋心，孤坐于更长烛明之下，因以求事物之理、心体之妙，以为修己。应物之地将必有所得也，作《夜坐记》。

弘治辛酉八月既望，有事于嘉禾舟中，岑寂。偶箧中尺素卷，遂漫兴。书此小舟摇荡无足取也。《枝山祝允明记》

祝京兆书无所不诣，独于钟王尤为苦心。世但称其草法之工，不知

弘治辛酉八月既望有事于嘉禾舟中岑寂

偶箧中尺素卷遂漫兴书此小舟摇荡

呈枝山祝允明记

祝京兆书无所不诣独于钟王尤

为苦心但称其草法之工不知

正書最為絕代此卷自録其所
著詩文筆法出元常薦季直
表波畫轉制無纖微失度信
臨池之射鵰手也近世學鍾王者
不為墨豬便作揷花美女耳如

正书最为绝代。此卷自录其所著诗文，笔法出元常《荐季直表》，波画转制无纤微失度，信临池之射雕手也。近世学钟王者，不为墨猪，便作插花美女耳。如

此卷者，岂诸人之所梦见哉。隆池山樵彭年跋。

乙亥夏仲墨卿伊秉绶观於小玲珑山馆，

此卷者岂諸人之所夢見哉

隆池山樵彭年跋

乙亥夏仲墨卿伊秉綬觀於小玲瓏山館

京兆此卷四十二歲書故筆力勁挺
鋒嶽韻流与尋常摹鍾王書迥不
相同吾嘗謂待詔書不變京旭書善
變皆不可及　丙辰三月　息老人

京兆此卷四十二岁书，故笔力劲挺，锋从韵流，与寻常摹钟王书迥不相同。吾尝谓待诏书不变，京兆书善变，皆不可及。丙辰三月，息老人。

离骚经　帝高阳之苗裔兮，朕皇考曰伯庸。摄提贞於孟陬兮，惟庚寅吾以降。皇览揆余於初度兮，肇锡余以嘉名，名余曰正则兮，字余曰灵均。纷吾既有此内美兮，又重之以修能。扈江蓠与辟芷兮，纫秋兰以为佩。汩余若将不及兮，恐年岁之不吾与。朝搴阰之木兰兮，夕揽洲之宿莽。日月忽其不淹兮，春与秋其代序。唯草木之零落兮，恐美人之迟暮。不抚壮而弃秽兮，何不改其此度？乘骐骥以驰骋兮，来吾导夫先路！昔三后之纯粹兮，固众芳之所在。杂申椒与菌

離騷經

帝高陽之苗裔兮朕皇考曰伯庸攝提貞扵孟陬兮惟庚寅吾以降皇覽揆余扵初度兮肇錫余以嘉名名余曰正則兮字余曰靈均紛吾既有此內美兮又重之以修能扈江蘺與辟芷兮紉秋蘭以為佩汩余若將不及兮恐年歲之不吾與朝搴阰之木蘭兮夕攬洲之宿莽日月忽其不淹兮春與秋其代序唯草木之零落兮恐美人之遲暮不撫壯而弃穢兮何不改其此度乘騏驥以馳騁兮来吾導夫先路昔三后之純粹兮固眾芳之所在雜申椒與菌

84

桂兮，岂维纫夫蕙茝！彼尧舜之耿介兮，既遵道而得路。何桀纣之昌披兮，夫唯捷径以窘步。惟党人之偷乐兮，路幽昧以险隘。岂余身之惮殃兮，恐皇舆之败绩！忽奔走以先后兮，及前王之踵武。荃不察余之中情兮，反信谗而齐怒。余固知謇謇之为患兮，忍而不能舍也。指九天以为正兮，夫唯灵修之故也。曰黄昏以为期兮，羌中道而改路！初既与余成言兮，后悔遁而有他。余既不难夫离别兮，伤灵修之数化。余既滋兰之九畹兮，又树蕙之百亩。畦留夷与揭车兮，杂杜蘅与芳芷。冀枝叶之峻茂兮，愿俟时乎吾将刈。虽萎

絶其亦何傷兮哀眾芳之蕪穢眾皆競進以貪婪兮憑不厭乎求
索羌內恕己以量人兮各興心而嫉妒忽馳騖以追逐兮非余心
之所急老冉冉其將至兮恐修名之不立朝飲木蘭之墜露兮夕
餐秋菊之落英苟余情其信姱以練要兮長顑頷亦何傷擥木根
以結茞兮貫薜荔之落蕊矯菌桂以紉蕙兮索胡繩之纚纚謇吾
法夫前修兮非世俗之所服雖不周於今之人兮願依彭咸之遺
則長太息以掩涕兮哀人生之多艱余雖好修姱以鞿羈兮謇朝
誶而夕替既替余以蕙纕兮又申之以攬茞亦余心之所善兮雖

绝其亦何伤兮，哀众芳之芜秽。众皆竞进以贪婪兮，凭不厌乎求索。羌内恕己以量人兮，各兴心而嫉妒。忽驰骛以追逐兮，非余心之所急。老冉冉其将至兮，恐修名之不立。朝饮木兰之坠露兮，夕餐秋菊之落英。苟余情其信姱以练要兮，长顑颔亦何伤。揽木根以结茞兮，贯薜荔之落蕊。矫菌桂以纫蕙兮，索胡绳之纚纚。謇吾法夫前修兮，非世俗之所服。虽不周于今之人兮，愿依彭咸之遗则。长太息以掩涕兮，哀人生之多艰。余虽好修姱以鞿羁兮，謇朝谇而夕替。既替余以蕙纕兮，又申之以揽茞。亦余心之所善兮，虽

九死猶其未悔怨靈修之浩蕩兮終不察夫人心眾女嫉余之娥
眉兮謠諑謂余以善淫固時俗之工巧兮偭規矩而改錯背繩墨
以追曲兮競周容以為度忳鬱悒余侘傺兮吾獨窮困乎此時也
寧溘死以流亡兮余不忍為此態也鷙鳥之不羣兮自前代而固
厭何方圓之能周兮夫孰異道而相安屈心而抑志兮忍尤而攘
詬伏清白以死直兮固前聖之所厚悔相道之不察兮延佇乎吾
將反廻朕車以復路兮及行迷之未遠步余馬於蘭皋兮馳椒丘
且焉止息進不入以離尤兮退將修吾初服製芰荷以為衣兮集

九死犹其未悔。怨灵修之浩荡兮，终不察夫人心。众女嫉余之娥眉兮，谣诼谓余以善淫。固时俗之工巧兮，偭规矩而改错。背绳墨以追曲兮，竞周容以为度。忳郁悒余侘傺兮，吾独穷困乎此时也。宁溘死以流亡兮，余不忍为此态也。鸷鸟之不群兮，自前代而固然。何方圆之能周兮，夫孰异道而相安？屈心而抑志兮，忍尤而攘诟。伏清白以死直兮，固前圣之所厚。悔相道之不察兮，延伫乎吾将反。回朕车以复路兮，及行迷之未远。步余马于兰皋兮，驰椒丘且焉止息。进不入以离尤兮，退将修吾初服。制芰荷以为衣兮，集

芙蓉以為裳。不吾知其亦巳兮，苟余情其信芳。高余冠之岌岌兮，長余佩之陸離。芳與澤其襟糅兮，唯昭質其猶未虧。忽反顧以游目兮，將往觀乎四荒。佩繽紛其繁飾兮，芳菲菲其彌章。人生各有所樂兮，余獨好修以為常。雖體解吾猶未變兮，豈余心之可懲！女嬃之嬋媛兮，申申其詈予。曰：鯀婞直以亡身兮，終然夭乎羽野。汝何博謇而好修兮，紛獨有此姱節。薋菉葹以盈室兮，判獨離而不服。眾不可戶說兮，孰云察余之中情？世並舉而好朋兮，夫何茕獨而不予聽？依前聖之節中兮，喟憑心而歷茲。濟沅湘以南征兮，

芙蓉以为裳。不吾知其亦已兮，苟余情其信芳。高余冠之岌岌兮，长余佩之陆离。芳与泽其杂糅兮，唯昭质其犹未亏。忽反顾以游目兮，将往观乎四荒。佩缤纷其繁饰兮，芳菲菲其弥章。人生各有所乐兮，余独好修以为常。虽体解吾犹未变兮，岂余心之可惩！女嬃之婵媛兮，申申其詈予。曰：『鲧婞直以亡身兮，终然夭乎羽野。汝何博謇而好修兮，纷独有此姱节。薋菉葹以盈室兮，判独离而不服。』『众不可户说兮，孰云察余之中情？世并举而好朋兮，夫何茕独而不予听？』『依前圣之节中兮，喟凭心而历兹。济沅湘以南征兮，

就重华而陈词。』『启《九辩》与《九歌》兮，夏康娱以自纵。不顾难以图后兮，五子用失乎家巷。』『羿淫游以佚田兮，又好射夫封狐。固乱流

其鲜终兮，浞又贪夫厥家。』『浇身被服疆圉兮，纵欲而不忍。日康娱而自忘兮，厥首用夫颠陨。』『夏桀之常违兮，乃遂焉而逢殃。后辛之菹醢

兮，殷宗用而不长。』『汤禹严而祗敬兮，周论道而莫差。举贤而授能兮，循绳墨而不颇。』『皇天无私阿兮，览民德焉错辅。夫维圣哲以茂行兮，

苟德用此下土。』『瞻前而顾后兮，相观人之计极。夫孰非义而可用兮？孰非善而可服？』『阽余身而危死兮，览余初其犹未悔。不

量凿而正枘兮，固前修以菹醢。鲁歔欷余郁悒兮，哀朕时之不当。揽茹蕙以掩涕兮，沾余襟之浪浪。跪敷衽以陈辞兮，耿吾既得此中正。驷玉虬以乘鹥兮，溘埃风余上征。朝发轫于苍梧兮，夕余至乎县圃。欲少留此灵琐兮，日忽忽其将暮。吾令羲和弭节兮，望崦嵫而勿迫。路漫漫其修远兮，吾将上下而求索。饮余马于咸池兮，总余辔乎扶桑。折若木以拂日兮，聊逍遥以相羊。前望舒使先驱兮，后飞廉使奔属。鸾皇为余先戒兮，雷师告余以未具。吾令凤凰飞腾兮，又继之以日夜。飘风屯其相离兮，帅云霓而来御。纷总总

其離合兮，班陸離其上下。吾令帝阍開關兮，倚閶闔而望予。時暧暧其將罷兮，結幽蘭而延佇。世溷濁而不分兮，好蔽美而嫉妒。朝吾將濟扵白水兮，登閬風而絏馬。忽反顧以流涕兮，哀高丘之無女。溘吾游此春宮兮，折瓊枝以繼佩。及榮華之未落兮，相下女之可詒。吾令豐隆乘雲兮，求處妃之所在。解佩纕以結言兮，吾令謇修以為理。紛總總其離合兮，忽緯繣其難遷。夕歸次扵窮石兮，朝濯髮乎洧盤。保厥美以驕傲兮，日康娛以淫游。雖信美而無禮兮，來違弃而攺求。覽相觀扵四極兮，周流乎天余乃下。望瑤臺之偃

其离合兮，班陆离其上下。吾令帝阍开关兮，倚阊阖而望予。时暧暧其将罢兮，结幽兰而延伫。世溷浊而不分兮，好蔽美而嫉妒。朝吾将济于白水兮，登阆风而绁马。忽反顾以流涕兮，哀高丘之无女。溘吾游此春宫兮，折琼枝以继佩。及荣华之未落兮，相下女之可诒。吾令丰隆乘云兮，求宓妃之所在。解佩纕以结言兮，吾令謇修以为理。纷总总其离合兮，忽纬繣其难迁。夕归次于穷石兮，朝濯发乎洧盘。保厥美以骄傲兮，日康娱以淫游。虽信美而无礼兮，来违弃而改求。览相观於四极兮，周流乎天余乃下。望瑶台之偃

蹇兮，见有娀之佚女。吾令鸩为媒兮，鸩告余以不好。雄鸠之鸣逝兮，余犹恶其佻巧。心犹豫而狐疑兮，欲自适而不可。凤凰既受诒兮，恐高辛之先我。欲远集而无所止兮，聊浮游以逍遥。及少康之未家兮，留有虞之二姚。理弱而媒拙兮，恐导言之不固。时溷浊而嫉贤兮，好蔽美而称恶。闺中既邃远兮，哲王又不寤。怀朕情而不发兮，余焉能忍与此终古！索琼茅以筳篿兮，命灵氛为余占之。曰：『两美其必合兮，孰信修而慕之？思九州之博大兮，岂唯是其有女？』曰：『勉远逝而无狐疑兮，孰求美而释女？』『何所独无芳草兮，尔何怀

乎故宇？时幽昧以眩曜兮，孰云察余之美恶？』『人好恶其不同兮，惟此党人其独异。户服艾以盈要兮，谓幽兰其不可佩。』『览察草木其犹未得兮，岂珵美之能当？苏粪壤以充帏兮，谓申椒其不芳。』欲从灵氛之吉占兮，心犹豫而狐疑。巫咸将夕降兮，怀椒糈而要之。百神翳其备降兮，九疑缤其并迎。皇剡剡其扬灵兮，告余以吉故。曰：『勉升降以上下兮，求矩矱之所同。汤、禹俨而求合兮，挚、皋繇而能调。苟中情其好修兮，何必用夫行媒？说操筑於傅岩兮，武丁用而不疑。』『吕望之鼓刀兮，遭周文而得举。宁戚之讴歌兮，齐桓闻以该

辅。』『及年岁之未晏兮，时亦犹其未央。恐鹈鴂之先鸣兮，使百草之不芳。』何琼佩之偃蹇兮，众薆然而蔽之。唯此党人之不亮兮，恐嫉妒而折之。时缤纷其变易兮，又何可以淹留！兰芷变而不芳兮，荃蕙化而为茅。何昔日之芳草兮，今直为此萧艾也？岂其有他故兮，莫好修之害也！余以兰为可恃兮，羌无实而容长。委厥美以从俗兮，苟得列乎众芳。椒专佞以慢慆兮，椒又欲充其佩帏。既干进而务入兮，又何芳之能祗？固时俗之从流兮，又孰能夫变化？览椒兰其若兹兮，又况揭车与江离？唯兹兰佩之可贵兮，委厥美而历兹。

芳菲菲而难亏兮，芬至今犹未沫。和调度以自娱兮，聊浮游而求女。及余饰之方壮兮，周流观乎上下。灵氛既告余以吉占兮，历吉日乎吾将行。折琼枝以为羞兮，精琼爢以为粮。为余驾龙飞兮，杂瑶象以为车。何离心之可同兮，吾将远逝以自疏。遭吾道夫昆仑兮，路修远以周流。扬云霓之晻蔼兮，鸣玉鸾之啾啾。朝发轫于天津兮，夕余至乎西极。凤凰翼其承旂兮，高翱翔之翼翼。忽吾行此流沙兮，遵赤水而容与。麾蛟龙使梁津兮，诏西皇使涉予。路修远以多艰兮，腾众车使径待。路不周以左转兮，指西海以为期。屯余

車其千乘兮齊玉軑而並馳駕八龍之婉婉兮載雲旗之逶迤抑
志而弭節兮神高馳之邈邈奏九歌而舞韶兮聊假日以愉樂陟
升皇之赫戲兮忽臨睨夫舊邦僕夫悲余馬懷兮蜷局顧而不行
亂曰已矣哉國無人莫我知兮又何懷乎故都既莫足與為美政
子吾將從彭咸之所居

九歌六首

東皇太一

吉日兮辰良穆將愉兮上皇撫長劍兮玉珥璆鏘鳴兮琳琅瑤席

车其千乘兮，齐玉轪而并驰。驾八龙之婉婉兮，载云旗之逶迤。抑志而弭节兮，神高驰之邈邈。奏《九歌》而舞《韶》兮，聊假日以偷乐。陟升皇之赫戏兮，忽临睨夫旧邦。仆夫悲余马怀兮，蜷局顾而不行」。乱曰：已矣哉！国无人莫我知兮，又何怀乎故都！既莫足与为美政兮，吾将从彭咸之所居。

九歌六首 《东皇太一》

吉日兮辰良，穆将愉兮上皇。抚长剑兮玉珥，璆锵鸣兮琳琅。瑶席

兮玉瑱盍將把兮瓊芳蕙肴蒸兮蘭藉奠桂酒兮揚枹兮拊
鼓跤緩節兮安歌陳竽瑟兮浩倡靈偃蹇兮姣服芳菲菲兮滿堂
五音紛兮繁會君欣欣兮樂康

云中君

浴蘭湯兮沐芳華采衣兮若英靈連蜷兮既留爛昭昭兮未央蹇
將憺兮壽宮與日月兮齊光龍駕兮帝服聊翱翔兮周章靈皇皇
兮既降焱遠舉兮雲中覽冀州兮有餘橫四海兮焉窮思夫君兮
太息極勞心兮忡忡

兮玉瑱，盍将把兮琼芳。蕙肴蒸兮兰藉，奠桂酒兮椒浆。扬枹兮拊鼓，疏缓节兮安歌，陈竽瑟兮浩倡。灵偃蹇兮姣服，芳菲菲兮满堂。五音纷兮繁会，君欣欣兮乐康。

《云中君》
浴兰汤兮沐芳，华采衣兮若英。灵连蜷兮既留，烂昭昭兮未央。蹇将憺兮寿宫，与日月兮齐光。龙驾兮帝服，聊翔游兮周章。灵皇皇兮既降，焱远举兮云中。览冀州兮有余，横四海兮焉穷。思夫君兮太息，极劳心兮忡忡。

湘君

君不行兮夷猶寒誰留兮中洲美要眇兮宜修沛吾乘兮桂舟令
沅湘兮無波使江水兮安流望夫君兮歸來吹參差兮誰思駕飛
龍兮北征邅吾道兮洞庭薜荔柏兮蕙綯蓀橈兮蘭旌望涔陽兮
極浦橫大江兮揚靈揚靈兮未極女嬋媛兮為余太息橫流涕兮
潺湲隱思君兮陫側桂櫂兮蘭枻斲冰兮積雪采薜荔兮水中搴
芙蓉兮木末心不同兮媒勞恩不甚兮輕絕石瀨兮淺淺飛龍兮
翩翩交不忠兮怨長期不信兮告余以不間朝騁騖兮江皋夕弭

《湘君》 君不行兮夷犹，蹇谁留兮中洲？美要眇兮宜修，沛吾乘兮桂舟。令沅湘兮无波，使江水兮安流。望夫君兮归来，吹参差兮谁思！驾飞龙兮北征，邅吾道兮洞庭。薜荔柏兮蕙绸，荪桡兮兰旌。望涔阳兮极浦，横大江兮扬灵。扬灵兮未极，女婵媛兮为余太息。横流涕兮潺湲，隐思君兮陫侧。桂棹兮兰枻，斲冰兮积雪。采薜荔兮水中，搴芙蓉兮木末。心不同兮媒劳，恩不甚兮轻绝。石濑兮浅浅，飞龙兮翩翩。交不忠兮怨长，期不信兮告余以不间。朝骋骛兮江皋，夕弭

鄭兮北渚鳥次兮屋上水周兮堂下捐余玦兮江中遺余珮兮澧
浦采芳洲兮杜若將以遺兮下女時不可兮再得聊逍遙兮容與

湘夫人

帝子降兮北渚目眇眇兮愁予嫋嫋兮秋風洞庭波兮木葉下白
蘋兮騁望與佳期兮夕張鳥何萃兮蘋中罾何為兮木上沅有茝
兮澧有蘭思公子兮未敢言慌惚兮遠望觀流水兮潺湲麋何為
兮庭中蛟何為兮水裔朝馳余馬兮江皋夕濟兮西澨聞佳人兮
召予將騰駕兮偕逝築室兮水中葺之兮以荷蓋荃壁兮紫壇播

节兮北渚。鸟次兮屋上，水周兮堂下。捐余玦兮江中，遗余佩兮澧浦。采芳洲兮杜若，将以遗兮下女。时不可兮再得，聊逍遥兮容与！ 《湘夫人》帝子降兮北渚，目眇眇兮愁予。袅袅兮秋风，洞庭波兮木叶下。白蘋兮骋望，与佳期兮夕张。鸟何萃兮蘋中？罾何为兮木上？沅有茝兮澧有兰，思公子兮未敢言。恍惚兮远望，观流水兮潺湲。麋何为兮庭中？蛟何为兮水裔？朝驰余马兮江皋，夕济兮西澨。闻佳人兮召予，将腾驾兮偕逝。筑室兮水中，葺之兮以荷盖。荃壁兮紫坛，播

芳椒兮成堂。桂栋兮兰橑，辛夷楣兮药房。罔薜荔兮为帷，擗蕙榜兮既张。白玉兮为镇，疏石兰以为芳。芷葺兮荷屋，缭之兮杜蘅。合百草兮实庭，建芳馨兮庑门。九疑缤兮并迎，灵之来兮如云。捐余袂兮江中，遗余褋兮澧浦。搴汀洲兮杜若，将以遗兮远者。时不可兮骤得，聊逍遥兮容与！《司命》

秋兰兮麋芜，罗生兮堂下。绿叶兮素华，芳菲菲兮袭予。夫人自有兮美子，荪何为兮愁苦？秋兰兮青青，绿叶兮紫茎。满堂兮美人，忽

芳椒兮成堂桂栋兮兰橑辛夷楣兮药房罔薜荔兮为帷擗蕙榜兮既张白玉兮为镇疏石兰以为芳芷葺兮荷屋缭之兮杜蘅合百草兮实庭建芳馨兮庑门九疑缤兮并迎灵之来兮如云捐余袂兮江中遗余褋兮澧浦搴汀洲兮杜若将以遗兮远者时不可兮骤得聊逍遥兮容与

司命

秋兰兮麋芜罗生兮堂下绿叶兮素华芳菲菲兮袭予夫人自有兮美子荪何为兮愁苦秋兰兮青青绿叶兮紫茎满堂兮美人忽

獨與余兮目成入不言兮出不辭乘回風兮載雲旗悲莫悲兮生

別離樂莫樂兮新相知荷衣兮蕙帶儵而來兮忽而逝夕宿兮帝

郊君誰須兮雲之際與汝游兮九河衝飇起兮水揚波與汝沐兮

咸池睎汝髮兮陽之阿望美人兮未來臨風怳兮浩歌孔盖兮翠

旌登九天兮撫彗星竦長劍兮擁幼艾荃獨宜兮為民正

山鬼

若有人兮山之阿被薜荔兮帶女蘿既含睇兮又宜咲子慕余兮

善窈窕乘赤豹兮從文貍辛夷車兮結桂旗被石蘭兮帶杜蘅折

独与余兮目成。入不言兮出不辞，乘回风兮载云旗。悲莫悲兮生别离，乐莫乐兮新相知。荷衣兮蕙带，儵而来兮忽而逝。夕宿兮帝郊，君谁须兮云之际？竦长剑兮拥幼艾，荃独宜兮为民正。

与汝游兮九河，冲飇起兮水扬波。与汝沐兮咸池，晞汝发兮阳之阿。望美人兮未来，临风怳兮浩歌。孔盖兮翠旌，登九天兮抚彗星。

《山鬼》

若有人兮山之阿，被薜荔兮带女萝。既含睇兮又宜笑，子慕余兮善窈窕。乘赤豹兮从文貍，辛夷车兮结桂旗。被石兰兮带杜蘅，折

兰兮带杜蘅，折

芳馨兮遺所思余處幽篁兮終不見天路險難兮獨後来表獨立
兮山之上雲容容兮而在下杳冥冥兮羌晝晦東風飄兮神靈
雨留靈修兮憺忘歸歲既晏兮孰華余采三秀兮於山間石磊磊
兮葛蔓蔓怨公子兮悵忘歸君思我兮不得間山中人兮芳杜若
飲石泉兮蔭松栢君思我兮然疑作雷填填兮雨冥冥猨啾啾
狄夜鳴風颯颯兮木蕭蕭思公子兮徒離憂

九章一首
涉江

芳馨兮遗所思。余处幽篁兮终不见天，路险难兮独后来。表独立兮山之上，云容容兮而在下。杳杳冥冥兮羌昼晦，东风飘兮神灵雨。留灵修兮憺忘归，岁既晏兮孰华余？采三秀兮於山间，石磊磊兮葛蔓蔓。怨公子兮怅忘归，君思我兮不得间。山中人兮芳杜若，饮石泉兮荫松柏。君思我兮然疑作。雷填填兮雨冥冥，猿啾啾兮狄夜鸣。风飒飒兮木萧萧，思公子兮徒离忧。

《九章》一首 《涉江》

余幼好此奇服兮年既老而不衰帶長鋏之陸離兮冠切雲之崔
巍被明月兮佩寶璐世溷濁而莫予知兮吾方高馳而不顧駕青虯
兮驂白螭吾與重華游兮瑤之圃登崑崙兮餐玉英與天地兮比
壽與日月兮齊光哀南夷之莫吾知兮旦余濟乎江湘乘鄂渚而
反顧兮欸秋冬之緒風步余馬兮山皋低余車兮方林乘舲船余
上沅兮齊吳榜以擊汰船容與而不進兮淹回水而凝滯朝發枉
渚兮夕宿辰陽苟余心其端直兮雖僻遠之何傷入溆浦余儃徊
兮迷不知吾之所如深林杳以冥冥兮乃猿狖之所居山峻高以

余幼好此奇服兮，年既老而不衰。带长铗之陆离兮，冠切云之崔巍。世溷浊而莫予知，吾方高驰而不顾。驾青虬兮骖白螭，吾与重华游兮瑶之圃。登昆仑兮餐玉英，与天地兮比寿，与日月兮齐光。哀南夷之莫吾知兮，旦余济乎江湘。乘鄂渚而反顾兮，欸秋冬之绪风。步余马兮山皋，低余车兮方林。乘舲船余上沅兮，齐吴榜以击汰。船容与而不进兮，淹回水而疑滞。朝发枉渚兮，夕宿辰阳。苟余心其端直兮，虽僻远之何伤。入溆浦余儃回兮，迷不知吾之所如。深林杳以冥冥兮，乃猿狖之所居。山峻高以

蔽日兮，下幽晦以多雨。霰雪纷其无垠兮，云霏霏而承宇。哀吾生之无乐兮，幽独处乎山中。吾不能变心而从俗兮，固将愁苦而终穷。接舆髡首兮，桑扈裸行。忠不必用兮，贤不必以。伍子逢殃兮，比干菹醢。吾又何怨乎今之人。余将董道而不豫兮，固将重昏而终身。《卜居》屈原既放，三年不得复见。竭智尽忠，蔽障於谗。心烦意乱，不知所从。乃往见太卜郑詹尹，曰：「余有所疑，愿因先生决之。」詹尹乃端策

蔽日兮下幽晦以多雨霰雪紛其無垠兮雲霏霏而承宇哀吾生

之無樂兮幽獨處乎山中吾不能變心而從俗兮固將愁苦而終

窮接輿髠首兮桑扈贏行忠不必用兮賢不必以伍子逢殃兮比

干道臨吾又何怨乎今之人余將董道而不豫兮固將重昏而終

身

卜居

屈原既放三年不淂復見竭智盡忠蔽鄣扵讒心煩意亂不知所

從乃往見太卜鄭詹尹曰余有所疑願因先生決之詹尹乃端策

拂龜，曰：『君將何以教之？』屈原曰：『吾寧悃悃款款朴以忠兮，將送往勞來斯無窮乎？寧誅鋤草茅以力耕乎？將游大人以成名乎？寧正言不諱以危身乎？將從容富貴以偷生乎？寧超然高舉以保真乎？將哫訾栗斯、喔咿嚅唲，以事婦人乎？寧廉潔正直以自清乎？將突梯滑稽、如脂如韋以絜楹乎？寧昂昂若千里之駒乎？將泛泛若水中之鳧乎，與波上下，偷以全吾軀乎？寧與騏驥抗軛乎？將隨駑馬之迹乎？寧與黃鵠比翼乎？將與雞鶩爭食乎？此孰吉孰凶？何去何從？世溷濁而不清：蟬翼為重，千鈞為輕；黃鐘毀棄，瓦釜雷鳴；讒人

拂龟，曰：『君将何以教之？』屈原曰：『吾宁悃悃款款朴以忠兮，将送往劳来斯无穷乎？宁诛锄草茅以力耕乎？将游大人以成名乎？宁正言不讳以危身乎？将从容富贵以偷生乎？宁超然高举以保真乎？将哫訾栗斯、喔咿嚅唲，以事妇人乎？宁廉洁正直以自清乎？将突梯滑稽、如脂如韦以絜楹乎？宁昂昂若千里之驹乎？将泛泛若水中之凫乎，与波上下，偷以全吾躯乎？宁与骐骥抗轭乎？将随驽马之迹乎？宁与黄鹄比翼乎？将与鸡鹜争食乎？此孰吉孰凶？何去何从？世溷浊而不清：蝉翼为重，千钧为轻；黄钟毁弃，瓦釜雷鸣；谗人

高張賢士無名吁嗟嘿嘿兮誰知吾之廉貞詹尹乃釋策而謝曰

夫尺有所短寸有所長物有所不足智有所不明數有所不逮神

有所不通用君之心行君之意龜策誠不能知此事

漁父

屈原既放游於江潭行吟澤畔顏色憔悴形容枯槁漁父見而問

之曰子非三閭大夫與何故至於斯屈原曰世人皆濁我獨清眾

人皆醉我獨醒是以見放漁父曰聖人不凝滯於物而能與世推

移世人皆濁何不淈其泥而揚其波眾人皆醉何不餔其糟而歠

高张，贤士无名。吁嗟嘿嘿兮，谁知吾之廉贞？』詹尹乃释策而谢曰：『夫尺有所短，寸有所长；物有所不足，智有所不明；数有所不逮，神有所不通。用君之心，行君之意，龟策诚不能知此事。』

《渔父》 屈原既放，游於江潭。行吟泽畔，颜色憔悴，形容枯槁。渔父见而问之，曰：『子非三闾大夫与？何故至於斯？』屈原曰：『世人皆浊我独清，众人皆醉我独醒，是以见放。』渔父曰：『圣人不凝滞於物，而能与世推移。世人皆浊，何不淈其泥而扬其波？众人皆醉，何不餔其糟而歠

其醨何故深思高舉自令放為屈原曰吾聞之新沐者必彈冠新
浴者必振衣安能以身之察察受物之汶汶者乎寧赴湘流葬于
江魚之腹中安能以皓皓之白蒙世俗之塵埃乎漁父莞爾而笑
鼓枻而去乃歌曰滄浪之水清兮可以濯我纓滄浪之水濁兮可
以濯我足遂去不復與言

余自年來多病習懶舊業荒廢每見古人遺墨便足相歎
賞幾不可了自念髮衰於此道漸遠或嘆八十老翁旦暮
人耳何可以自束耶　雙梧以素卷索書久矣稽之篋笥

其醨？何故深思高舉，自令放為？」屈原曰：「吾聞之：新沐者必彈冠，新浴者必振衣。安能以身之察察，受物之汶汶者乎？寧赴湘流，葬于江魚之腹中。安能以皓皓之白，蒙世俗之塵埃乎？漁父莞爾而笑，鼓枻而去。乃歌曰：『滄浪之水清兮，可以濯我纓；滄浪之水濁兮，可以濯我足。』遂去，不復與言。　余自年來多病習懶，舊業荒廢。每見古人遺墨便足相歎賞，幾不可了。自念髮衰，於此道漸遠，或笑八十老翁旦暮人耳，何可以自束耶。　雙梧以素卷索書久矣，稽之篋笥，

今歲檢出書此然比來風濕交攻臂指拘窘不復向時便
利矣乙卯十月廿又四日徵明識

文待詔小楷為有明書家之冠此又文書小
楷之冠洵至寶也　鹿坪獲觀回記

衡山先生人品冠中吳年九十餘書濡至大耋益加精進南華
所謂葆光者與余向所見率暮年行楷大書未有蠅楷如此

今岁检出书此。然比来风湿交攻，臂指拘窘，不复向时便利矣。乙卯十月廿又四日徵明识。文待诏小楷为有明书家之冠，此又文书小楷之冠，洵至宝也。鹿坪获观回记。衡山先生人品冠中吴，年九十余，书法至大耋益加精进，南华所谓葆光者与。然余向所见，率暮年行楷大书，未有蝇楷如此本之遒秀清劲者。昔人书《九歌》多矣，兼《骚》及《九章》以下者鲜。今

观其堆垛字面，一一如游丝袅空，细筋入骨，锋杀豪芒，首尾一线。使之入石，虽巧匠亦当束手。距先生小楷书周召二南，时年五十，为正德己卯，今又三十五年。书此恨无李伯时，马和之为作图成双玉也。乾隆重光协洽五月，后学秀水诸锦识。

本之道秀清劲者昔人书九歌多矣然及九章以下者则今观其堆垛字面一一如游丝袅空细筋入骨锋杀豪芒首尾一线使之入石虽巧匠亦当束手距先生小楷书周召二南时年五十为正德己卯今又三十五年书此帐无李伯时马和之为作图成双玉也乾隆重光协洽五月后学秀水诸锦识

太上老君說常清静經

老君曰大道無形生育天地大道無情運行日月大道無名長養萬物吾不知其名強名曰道夫衜者有清有濁有動有静天清地濁天動地静男清女濁男動女静降本流末而生萬物清者濁之源動者静之基人能常清静天地悉皆

太上老君说常清静经　老君曰：『大道无形，生育天地；大道无情，运行日月；大道无名，长养万物。吾不知其名，强名曰道。夫衜者，有清有浊，有动有静。天清地浊，天动地静。男清女浊，男动女静。降本流末，而生万物。清者浊之源，动者静之基。人能常清静，天地悉皆

归。夫人神好清而心扰之，心好静而欲牵之。常能遣其欲而心自静，澄其心而神自清。自然六欲不生，三毒消灭。所以不能者，为心未澄，欲未遣也。能遣之者，内观其心，心无其心；外观其形，形无其形；远观其物，物无其物。三者既悟，唯见於空。观空亦空，空无所空，所空既无，无无亦无。

歸夫人神好清而心擾之心好靜而欲牽之常

能遣其欲而心自靜澄其心而神自清自然六

欲未生三毒消滅所以不能者為心未澄

遣也能遣之者內觀其心心無其心外觀其形

形無其形遠觀其物物無其物三者既悟唯見

扵空觀空亦空空無所空所空既無無無亦無

無無既無，湛然常寂。寂無所寂，欲豈能生？欲既不生，即是真靜。真常應物，常得性。常應常靜，常清靜矣。如此真靜，漸入真道。既入真道，名為得道。雖名得道，實無所得。為化眾生名為得道。能悟道者，可傳聖道。

老君曰：上士不爭，下士好爭；上德不德，下德執

无无既无，湛然常寂。寂无所寂，欲岂能生？欲既不生，即是真静。真常应物，真常得性。常应常静，常清静矣。如此真静，渐入真道。既入真道，名为得道。虽名得道，实无所得。为化众生，名为得道。能悟道者，可传圣道。』

老君曰：『上士不争，下士好争；上德不德，下德执

德執著之者不名道德眾生所以不得真道者

為有妄心既有妄心即驚其神既驚其神即著

萬物即著萬物即生貪求既生貪求即是煩惱

煩惱妄想憂苦身心便遭濁辱流浪生死常迷

苦海永失真道真常之道悟者自得得悟道者

常清靜矣

德，执著之者，不名道德。众生所以不得真道者，为有妄心。既有妄心，即惊其神。既惊其神，即著万物。既著万物，即生贪求。即生贪求，即是烦恼。烦恼妄想，忧苦身心。便遭浊辱，流浪生死，常迷苦海，永失真道。真常之道，悟者自得，得悟道者，常清静矣。」

仙人葛玄曰吾得真衞曾誦此經萬遍此經是
天人所習不傳下士吾昔授之於東華帝君東
華帝君授之於金闕帝君金闕帝君授之於西
王母皆口口相傳不記文字吾今於世書而錄
之上士悟之昇為天官中士悟之南宮列仙下
士得之在世長年遊行三界昇入金門

仙人葛玄曰：『吾得真衞，曾诵此经万遍。此经是天人所习，不传下士。吾昔授之於东华帝君，东华帝君授
之於金阙帝君，金阙帝君授之於西王母。皆口口相传，不记文字。吾今於世，书而录之。上士悟之，升为天官；
中士悟之，南宫列仙；下士得之，在世长年。游行三界，升入金门。』

左玄真人曰學道之士持誦此經者即得十天善神擁護其人然後玉符保神金液煉形形神俱妙與衛合真正一真人曰人家有此經悟解之者災障不干眾聖護門神昇上界朝拜高真功滿德就相感帝君誦持不退身騰紫雲

嘉靖丁酉七月十有二日焚香敬書徵明

左玄真人曰：『学道之士，持诵此经者，即得十天善神拥护其人，然后玉符保神，金液炼形，形神俱妙，与衛合真。』正一真人曰：『人家有此经，悟解之者，灾障不干，众圣护门，神升上界，朝拜高真，功满德就，相感帝君。诵持不退，身腾紫云。』嘉靖丁酉七月十有二日焚香敬书，徵明。

115

老子列傳

老子者楚苦縣屬鄉曲仁里人也姓李氏名耳字伯陽謚曰聃周守藏室之史也孔子適周將問禮扵老子老子曰子所言者其人與骨皆朽矣獨其言在耳且君子得其時則駕不得其時則蓬累而行吾聞之良賈深藏若𧆛盛德容貌若愚去子之驕氣與多欲態色與淫志是皆

老子列传　老子者，楚苦县厉乡曲仁里人也，姓李氏，名耳，字伯阳，谥曰聃，周守藏室之史也。孔子适周，将问礼於老子。老子曰：『子所言者，其人与骨皆已朽矣，独其言在耳。且君子得其时则驾，不得其时则蓬累而行。吾闻之，良贾深藏若虚，盛德容貌若愚。去子之骄气与多欲，态色与淫志，是皆

無益於子之身吾所以告子若是而已孔子去

謂弟子曰鳥吾知其能飛魚吾

知其能走走者可以為罔游者可以為綸飛

可以為矰至於龍吾不能知其乘風雲而上天

吾今日見老子其猶龍邪老子修衟德其學以

自隱無名為務居周久之見周之衰迺遂去至

關關令尹喜曰子將隱矣彊為我著書於是老

无益於子之身。吾所以告子，若是而已。』孔子去，谓弟子曰：『鸟，吾知其能飞；鱼，吾知其能游；兽，吾知其能走。走者可以为罔，游者可以为纶，飞者可以为矰。至於龙，吾不能知其乘风云而上天。吾今日见老子，其犹龙邪？』老子修衟德，其学以自隐无名为务。居周久之，见周之衰，乃遂去。至关，关令尹喜曰：『子将隐矣，强为我著书。』於是老

子迺著書上下篇言道德之意五千餘言而去

莫知其所終或曰老萊子亦楚人也著書十五

篇言道家之用與孔子同時云蓋老子百有六

十餘歲或言二百餘歲以其脩道而養壽也自

孔子死之後百二十九年而史記周太史儋見

秦獻公曰始秦與周合而離離五百歲而復合

合七十歲而霸王者出焉或曰儋即老子或曰

118

非也世莫知其然否老子隱君子也老子之子
名宗宗為魏將封於段干宗子注注子宮宮玄
孫假假仕於漢孝文帝而假之子解為膠西王
卬太傅因家于齊焉世之學老子者則絀儒學
儒學亦絀老子道不同不相為謀豈謂是邪李
耳無為自化清靜自正

嘉靖戊戌六月十有九日為

非也，世莫知其然否。老子，隱君子也。老子之子名宗，宗為魏將，封於段干。宗子注，注子宮，宮玄孫假，假仕於漢孝文帝。而假之子解為膠西王卬太傅，因家于齊焉。世之學老子者則絀儒學，儒學亦絀老子。『道不同，不相為謀』，豈謂是邪？李耳無為自化，清靜自正。

嘉靖戊戌六月十有九日，為

119

北山鍊師補書此傳於是余年六十有九

矣歐陽公嘗言夏月據案作書可以消暑

忘勞然余揮汗執筆秖覺煩苦爾豈公自

有所樂也是日午後微雨稍涼但苦窗暗

故首尾濃纖不類不免觀者之誚云徵明

識

北山炼师补书此传，於是余年六十有九矣。欧阳公尝言『夏月据案作书，可以消暑忘劳』。然余挥汗执笔，只觉烦苦尔。岂公自有所乐也。是日午后微雨稍凉，但苦窗暗，故首尾浓纤不类，不免观者之诮云。徵明识。

草堂十志

嵩山草堂者盖因自然之溪阜

以当墉洫资人力之缔架復加

昭簡易叶乾坤可容膝住閒谷

神全道此其所以貴也及靡者

草堂十志 嵩山草堂者，盖因自然之溪阜，以当墉洫；资人力之缔架，复加茅茨。将以避燥湿，成栋宇之用；昭简易，叶乾坤，可容膝休闲。谷神全道，此其所以贵也。及靡者

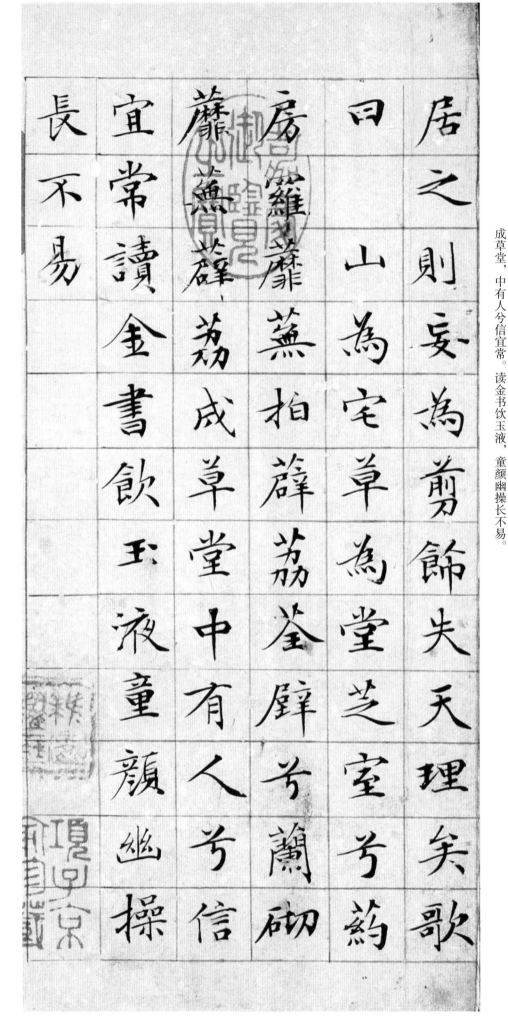

居之則妄為剪飾失天理矣歌
曰山為宅草為堂芝室兮藥
房羅薜蘿蘼薜荔成草堂中有人兮信
蘼薜荔成草堂中有人兮信
宜常讀金書飲玉液童顏幽操
長不易

居之，则妄为剪饰，失天理矣。歌曰：山为宅草为堂，芝室兮药房。罗薜芜拍薜荔，荃壁兮兰砌。薜芜薜荔成草堂，中有人兮信宜常。读金书饮玉液，童颜幽操长不易。

枕煙庭者盖特峯秀起意若枕

烟秘庭凝靈窈窅如仙會即楊雄

所謂爰清爰静遊神之庭是也

可以超絶世紛永潔精神及機

士登焉則寥闐惚恍悲懷情累

矣歌曰臨泆溮背青荧吐云

枕烟庭者，盖特峰秀起，意若枕烟。秘庭凝灵，窈如仙会，即杨雄所谓『爰清爰静游神之庭』是也。可以超绝世纷，永洁精神。及机士登焉，则寥闃惚恍，悲怀情累矣。歌曰：临泆溮背青荧，吐云

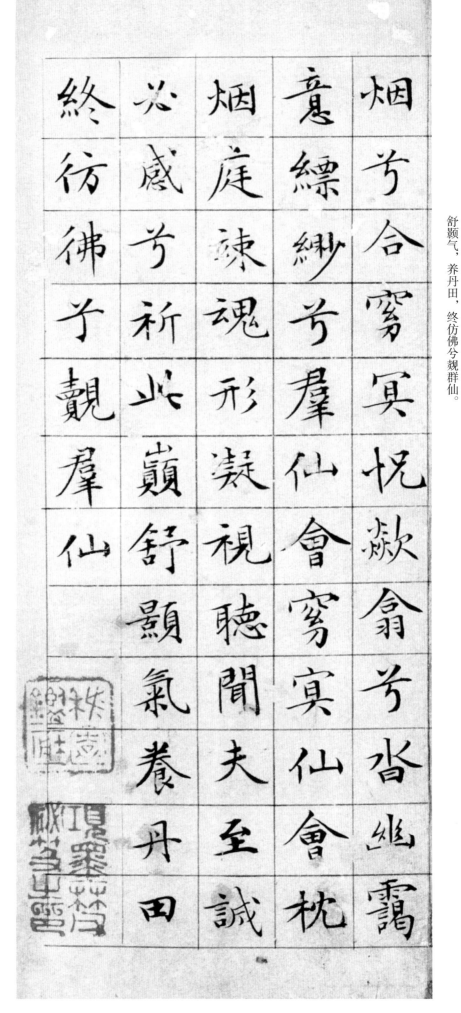

烟兮合窈冥。恍欻翁兮沓幽霭，意缥缈兮群仙会。窈冥仙会枕烟庭，涑魂形凝视听。闻夫至诚必感兮祈此巅；舒颢气，养丹田，终仿佛兮觌群仙。

冪翠庭者盖峰巘积陰林蘿沓

翠其上縣冪其下深湛可曰王

神可以冥道矣及喧者遊之則

酣謔永日汩其清而薄其厚矣

歌曰

青崖陰丹碉曲重幽叠

冪翠庭者，盖峰巘积阴，林萝沓翠，其上绵冪，其下深湛。可以王神，可以冥道矣。及喧者游之，则酣谑永日，汩其清而薄其厚矣。歌曰：青崖阴丹碉曲，重幽叠

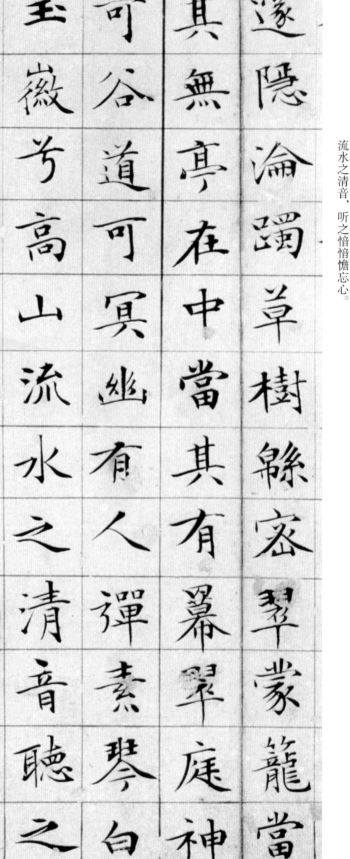

邃隐沦躅。草树绵密翠蒙笼，当其无亭在中，当其有幂翠庭，神可谷道可冥。幽有人弹素琴，白玉徽兮高山流水之清音，听之惝惝惝忘心。

126

樾館者蓋即林取材基巔拓架
以加茅茨居不期逸為不至勞
清談娛賓斯為尚矣及蕩者鄙
其隘闃奇事宏麗乖其實矣歌
曰紫巖隈清谿側雲松烟鴬

樾馆者，盖即林取材，基巅拓架，以加茅茨，居不期逸，为不至劳，清谈娱宾，斯为尚矣。及荡者鄙其隘闃，苟事宏丽，乖其实矣。歌曰：紫岩隈清溪侧，云松烟鴬

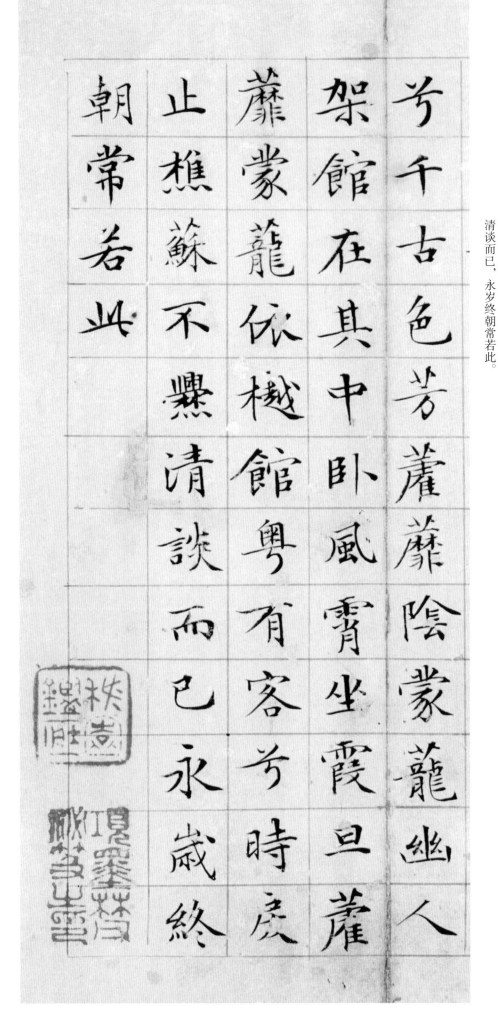

兮千古色芳藿蘼陰蒙蘢幽人
架館在其中卧風霄坐霞旦蘼
蘼蒙蘢依檻館粤有客兮時庚
止樵蘇不爨清談而已永歲終
朝常若此

兮千古色。芳藿蘼阴蒙茏，幽人架馆在其中。卧风霄坐霞旦，藿蘼蒙茏依槛馆。粤有客兮时庚止，樵苏不爨清谈而已，永岁终朝常若此。

洞元室者盖因巖即室即理談
元室反成自然元斯洞矣及邪
者居之則假容竊次妄作虛誕
竟生異言歌曰嵐氣肅兮戀
翠沓陰室虛靈戶若匝談空空二

洞元室者，盖因岩即室，即理谈元，室反成自然，元斯洞矣。及邪者居之，则假容窃次，妄作虚诞，竟生异言。

歌曰：岚气肃兮峦翠沓，阴室虚灵户若匝。谈空空

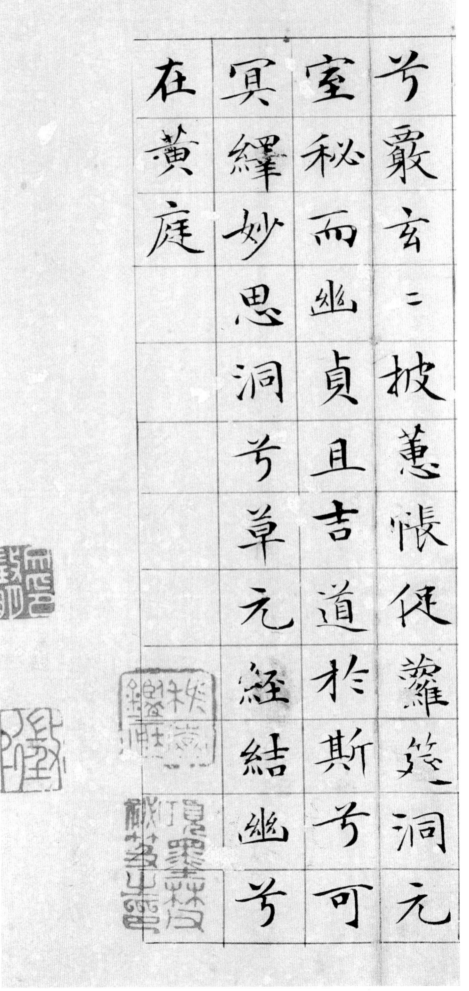

兮核玄玄，披蕙帐促萝筵洞元室，秘而幽贞且吉，道於斯兮可冥绎，妙思洞兮草元经，结幽兮在黄庭。

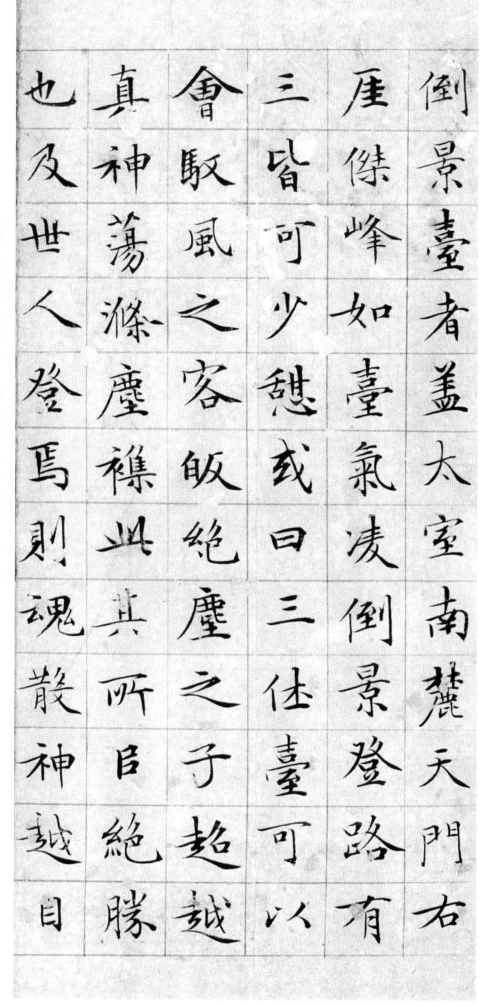

倒景臺者盖太室南麓天門右

厓傑峰如臺氣凌倒景登路有

三皆可少憩或曰三休臺可以

會馭風之客飯絕塵之

真神蕩滌塵襟其所曰絕膝

也及世人登焉則魂散神越

倒景台者，盖太室南麓，天门右崖，杰峰如台，气凌倒景。登路有三，皆可少憩，或曰三休台，可以会驭风之客，飯绝尘之子，超越真神，荡涤尘杂，此其所以绝胜也。及世人登焉，则魂散神越，目

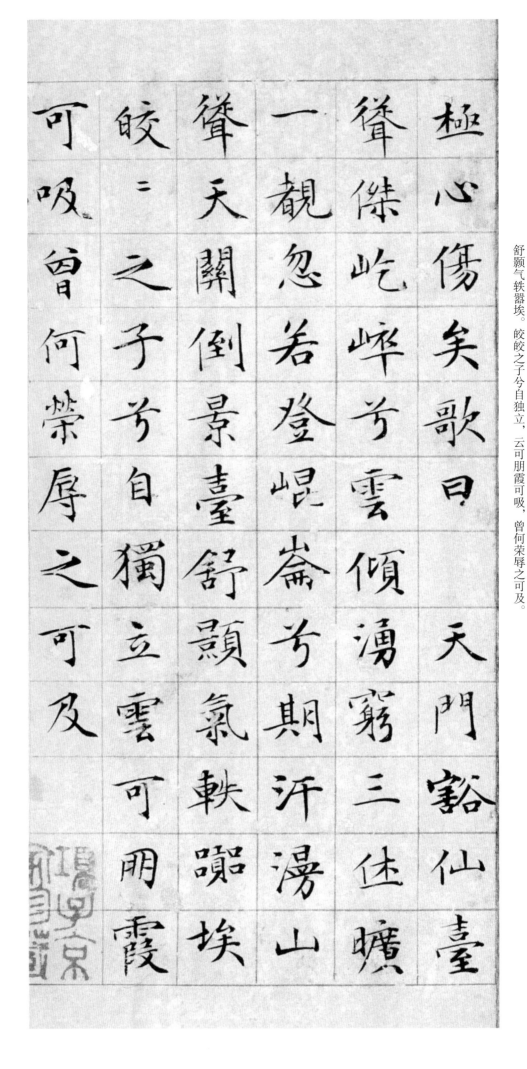

极心伤矣。歌曰：天门豁仙台耸，杰屹崒兮云倾涌。穷三休旷一睹，忽若登昆仑兮期汗漫山。耸天关倒景台，舒颢气轶嚣埃。皎皎之子兮自独立，云可朋霞可吸，曾何荣辱之可及。

期仙磴者盖危磴穹窿迴接雲
路霏儽彷彿想若可期及傳者
毀所不見則黜之盖疑永之談
信矣歌曰霏微陰翳上氣騰
迤邐懸磴兮上凌空青�杪紫

期仙磴者，盖危磴穹窿，回接云路，灵仙仿佛，想若可期，及传者毁所不见则黜之，盖疑冰之谈信矣。歌曰：
霏微阴翳上气腾，迤逦悬磴兮上凌空。青輮杪紫

133

烟垂鸾歌凤舞吹参差期仙磴

鸿鴈迎瑶华赠山中人兮好神

仙想像闻此欲升烟铸丹炼液

伫遂年

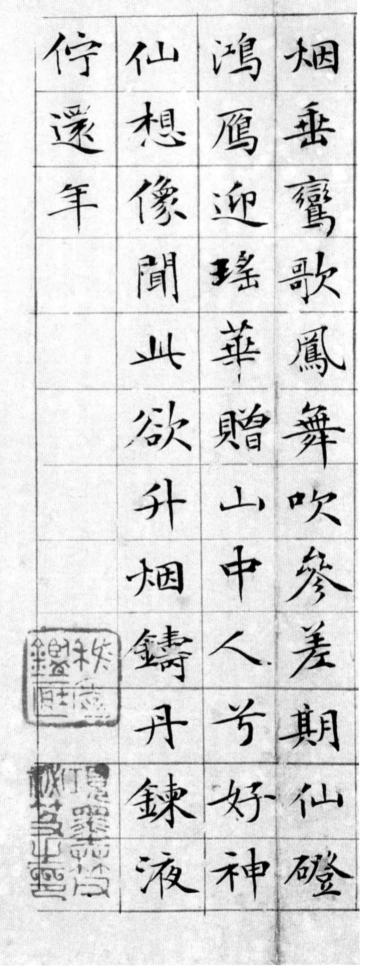

烟垂，鸾歌凤舞吹参差。期仙磴，鸿雁迎瑶华赠，山中人兮好神仙，想像闻此欲升烟，铸丹炼液仁还年。

滌烦矶者，盖穷谷峻崖盘石，飞流喷激漱清漱成渠。藻性涤烦，迥有幽致。可为智者说，难与俗人言。歌曰：

灵矶磐薄兮喷碳错，漱泠风兮镇冥壑。研苔滋，泉沫

滌煩磯者蓋窮谷峻崖盤石飛

流噴激清漱成渠藻性滌煩迴

有幽致可為智者說難與俗人

言歌曰兮鎮冥磯磐薄兮噴礑錯

漱泠風兮鎮冥壑研苔滋泉沫

潔一憩一飲塵鞅滅磷漣清淬
滌煩磯靈仙境仁智歸中有琴
薇似玉峨峨湯湯彈此曲寄聲
知音同所欲

洁，一憩一饮尘鞅灭。磷涟清淬涤烦矶，灵仙境仁智归。中有琴徽似玉，峨峨汤汤弹此曲，寄声知音同所欲。

金碧潭者盖水潔石鮮光涵金
碧巖葩林蔦有助芳陰鑒洞虛
徹道斯勝矣而世士纏乎利害
者則未暇存之歌曰水碧色
石金光灩熠熠兮滎湟湟眾葩

金碧潭者，盖水洁石鲜，光涵金碧，岩葩林蔦，有助芳阴。鉴洞虚彻，道斯胜矣。而世士缠乎利害者，则未暇存之。歌曰：水碧色石金光，滟熠熠兮滎湟湟。众葩

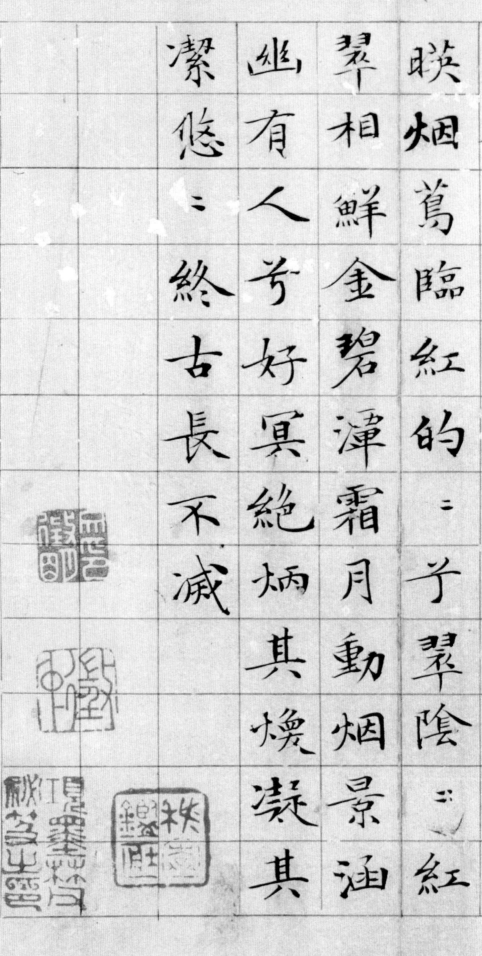

映烟蔼临，红的的兮翠阴阴。红翠相鲜金碧潭，霜月动烟景涵。幽有人兮好冥绝，炳其焕凝其洁，悠悠终古长不灭。

雲錦淙者盖激溜攒衝傾石叢
倚鳴淙疊浪噴若風雷琴輝分
麗煥若雲錦可瑩澈靈瞩幽玩
忘歸及匪士觀之則反曰寒泉
傷玉趾矣歌曰水攒衝石叢

云锦淙者，盖激溜攒冲，倾石丛倚，鸣淙叠浪，喷若风雷，琴辉分丽，焕若云锦。可莹澈灵瞩，幽玩忘归。及匪士观之，则反曰寒泉伤玉趾矣。歌曰：水攒冲石丛

耸，焕云锦兮喷洇涌。苔骏茸草蠲缘，芳幂幂兮濑溅溅。水石攒丛云锦淙，波连珠文沓峰，有洁冥者媚此幽，漱灵液乐天休，实获我心夫何求。

耸焕雲錦兮噴洇涌苔駁蠲草

蠲緣芳幂幂兮瀬溅溅水石攢

冥雲錦淙波連珠文沓峯有潔

冥者媚此幽漱靈液樂天休實

獲我心夫何求